美術家傳記叢書Ⅱ｜歷史‧榮光‧名作系列

翁崑德
〈海　魚〉

蕭瓊瑞　著

臺南市政府文化局｜策劃　　藝術家出版社｜執行編輯

名家輩出‧榮光傳世

隨著原臺南縣市合併升格為直轄市，臺南市美術館籌備委員會也在二〇一一年正式成立；這是清德主持市政宣示建構「文化首都」的一項具體行動，也是回應臺南地區藝文界先輩長期以來呼籲成立美術館的積極作為。

面對臺灣已有多座現代美術館的事實，臺南市美術館如何凸顯自我優勢，與這些經營有年的美術館齊驅並駕，甚至超越巔峰？所有的籌備委員一致認為：臺南自古以來為全臺首府，必須將人材薈萃、名家輩出的歷史優勢澈底發揮；《歷史‧榮光‧名作》系列叢書的出版，正是這個考量下的產物。

去年本系列出版第一套十二冊，計含：林朝英、林覺、潘春源、小早川篤四郎、陳澄波、陳玉峰、郭柏川、廖繼春、顏水龍、薛萬棟、蔡草如、陳英傑等人，問世以後，備受各方讚美與肯定。今年繼續推出第二系列，同樣是挑選臺南具代表性的先輩畫家十二人，分別是：謝琯樵、葉王、何金龍、朱玖瑩、林玉山、劉啓祥、蒲添生、潘麗水、曾培堯、翁崑德、張雲駒、吳超群等。光從這份名單，就可窺見臺南在臺灣美術史上的重要地位與豐富性；也期待這些藝術家的研究、出版，能成為市民美育最基本的教材，更成為奠定臺南美術未來持續發展最重要的基石。

感謝為這套叢書盡心調查、撰述的所有學者、研究者，更感謝所有藝術家家屬的全力配合、支持，也肯定本府文化局、美術館籌備處相關同仁和出版社的費心盡力。期待這套叢書能持續下去，讓更多的市民瞭解臺南這個城市過去曾經有過的歷史榮光與傳世名作，也驗證臺南市美術館作為「福爾摩沙最美麗的珍珠」，斯言不虛。

臺南市市長　賴清德

綻放臺南美術榮光

有人說，美術是最神祕、最直觀的藝術類別。它不像文學訴諸語言，沒有音樂飛揚的旋律，也無法如舞蹈般盡情展現肢體，然而正是如此寧靜的畫面，卻蘊藏了超乎吾人想像的啟示和力量；它可能隱喻了歷史上的傳奇故事，留下了史冊中的關鍵紀實，或者是無心插柳的創新，殫精竭慮的巧思，千百年來，這些優秀的美術作品並沒有隨著歲月的累積而塵埃漫漫，它們深藏的劃時代意義不言而喻，並且隨著時空變遷在文明長河裡光彩自現，深邃動人。

臺南是充滿人文藝術氛圍的文化古都，各具特色的歷史陳跡固然引人入勝，然而，除此之外，不同時期不同階段的藝術發展、前輩名家更是古都風采煥發的重要因素。回顧過往，清領時期林覺逸筆草草的水墨畫作、葉王被譽為「臺灣絕技」的交趾陶創作，日治時期郭柏川捨形取意的油畫、林玉山典雅麗緻的膠彩畫，潘春源、潘麗水父子細膩生動的民俗畫作，顏水龍、陳玉峰、張雲駒、吳超群……，這些名字不僅是臺南文化底蘊的築基，更是臺南、臺灣美術與時俱進、百花齊放的見證。

我們不禁要問，是什麼樣的人生經驗，什麼樣的成長歷程，才能揮灑如此斑斕的彩筆，成就如此不凡的藝術境界？《歷史・榮光・名作》美術家叢書系列，即是為了讓社會大眾更進一步了解這些大臺南地區成就斐然的前輩藝術家，他們用生命為墨揮灑的曠世名作，究竟蘊藏了怎樣的人生故事，怎樣的藝術理念？本期接續第一期專輯，以學術為基底，大眾化為訴求，邀請國內知名藝術史家執筆，深入淺出的介紹本市歷來知名藝術家及其作品，盼能重新綻放不朽榮光。

臺南市美術館仍處於籌備階段，我們推動臺南美術發展，建構臺南美術史完整脈絡的的決心和努力亦絲毫不敢停歇，除了館舍硬體規劃、館藏充實持續進行外，《歷史・榮光・名作》這套叢書長時間、大規模的地方美術史回溯，更代表了臺南市美術館軟硬體均衡發展的籌設方向與企圖。縣市合併後，各界對於「文化首都」的文化事務始終抱持著高度期待，捨棄了短暫的煙火、譁眾的活動，我們在地深耕、傳承創新的腳步，仍在豪邁展開。

臺南市政府文化局長

目　錄

歷史・榮光・名作系列 II

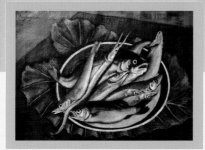

海魚　1952年

夕照　1957年

春山白雲　1960年

活力之街　1933年

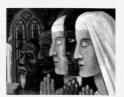

祈禱　1953年

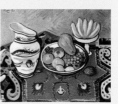

靜物　1957年

1931-40　　　　　　　　　　1941-50　　　　　　　　　　1951-60

朝　1942年

瓶花　1952年

眺望　1954年

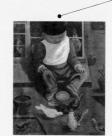

男孩　1960年

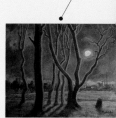

寒林月夜　1960年

春山碧海　1963年

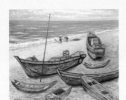

海邊　1968年

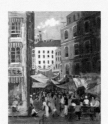

臺南街景　1975年

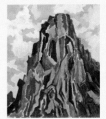

裝修　1980年

峭立　年代未詳

1961-70　　　　　1971-80　　　　　1981-90

翁氏兄妹演奏會
1970年

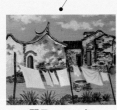

麗日　1973年

塔峰春景　1977年

教堂　年代未詳

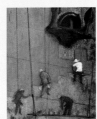

裸女　年代未詳

1.

翁崑德
名作——
〈海魚〉

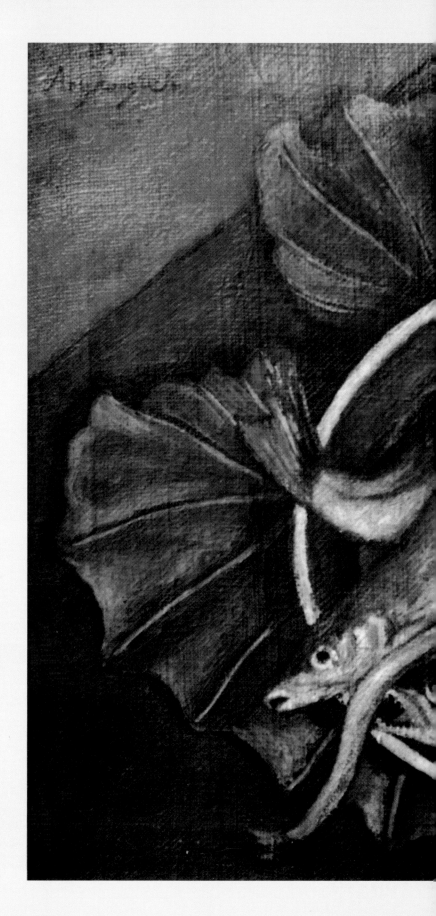

翁崑德
海魚

1952
油彩、畫布
33×45cm

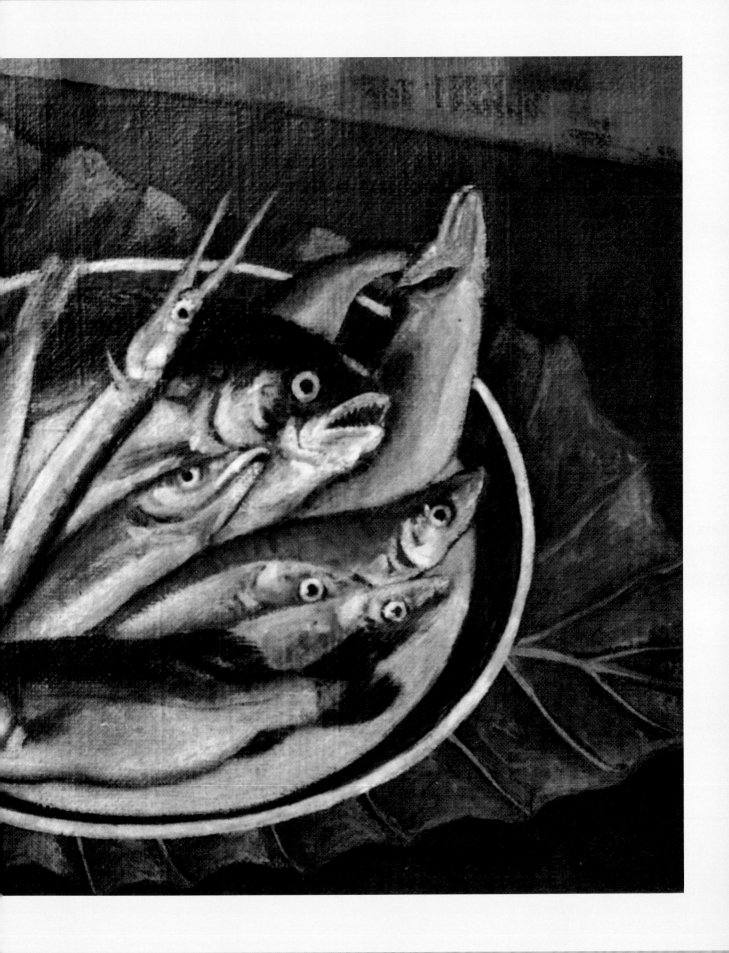

〈海魚〉傳達出平淡中的悲情

一九五二年，已經是二戰之後第七年，也是翁崑德藝術上的精神導師陳澄波罹難後的第五年，臺灣在戒嚴統治的政治緊張氛圍下，社會逐漸恢復穩定。由於一九五〇年韓戰的爆發，美國重新認識到臺灣戰略地位的重要，給予蔣介石的國民黨政府這一度被國際社會視為「瀕死的政權」相當的支持，臺灣又重新站穩了腳步。

結束旅日留學生活，返回故鄉嘉義，也已是第十五個年頭，優渥的家庭經濟背景，使得一心成為藝術家的翁崑德，即使在抑鬱的精神壓力下，始終沒有放下創作的畫筆。當年（1940）同為「青辰美術協會」創始會員的劉新祿（1906-1984），在陳澄波因「二二八事件」（1947）受難後，已經完全不再創作；而也是「青辰」會員的張義雄（1914-），早在一九四六年，就已經遷居臺北。精神上的寂寞，幸好還有臺南畫友沈哲哉（1926-）等人的友誼，翁崑德仍保持著創作上的活力。

〈海魚〉這件一九五二年完成的作品，以一盤放置在瓷碟上的海魚為對象，身形修長的魚，被堆疊在一條較巨型、寬身的大魚身上，隻隻都是瞪大著圓圓的眼睛，有的張開著大嘴，離開了生活的水中，只有任人宰割一途。表面上畫的是魚，但似乎寄託著畫家特殊的心境，那是對魚的處境的一種高度同情，但也暗暗影射著對政治壓迫下的受難者，無奈處境與際遇的同情。尤其這個瓷碟是被放在桌上的一片巨大葉片上，有著一種做為祭儀供品的意味，也是即將被放入籠中或鍋中蒸煮的象徵；簡潔的構圖、素樸的顏色，卻有著一種宗教祭儀畫般莊嚴神聖的氛圍。

這種氛圍的塑成，除了構圖和色彩，描繪的手法也是一個重要的因素；藝術家用一種精細寫實的筆調，捕捉了魚身的色澤與質感，尤其墊在瓷碟底下的葉片，清楚地描繪出葉片上的鮮明葉脈，對比桌面的深褐和背景的茶褐，讓魚身的白，變得特別顯眼。

這幅〈海魚〉尺幅不算大，只有33×45公分的尺度，但給人一種鮮明、集中，穩定中有變化、平淡中有悲情的深刻感受。

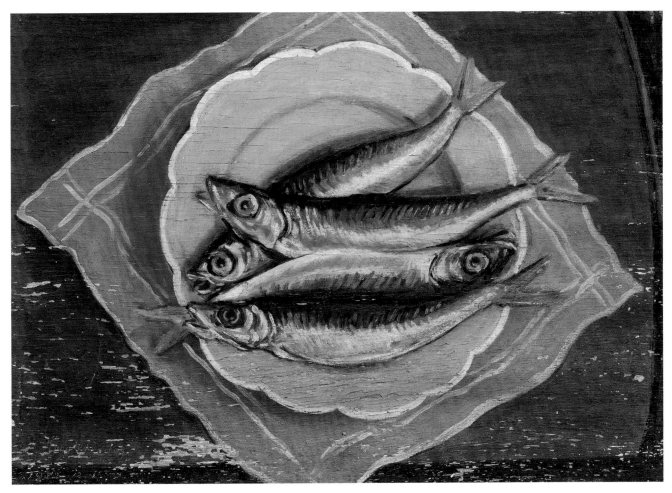

翁崑德　秋刀魚
1952　油彩、三夾板
32×41cm
（李健仁攝影）

藉「魚」來呈現藝術境界的理想

　　臺灣是一個四面環海的島嶼，自日治以來，臺灣新美術運動的西畫家，以魚作為描繪題材的，也所見多有，如：郭柏川（1901-1974）、張萬傳（1909-2002）等均是，也都有相當傑出的表現；但能在作品中呈顯如此深沉的人文意涵與情感投射，翁崑德顯然是相當特殊的一位。

　　個性文靜、內斂的翁崑德，出身優裕家庭，接受良好教育，終生投注藝術，甚至因而擔誤了自己的婚姻生活。但一九四五年後的變局，尤其一九四七年「二二八事件」，嘉義遭遇的動盪，乃至精神導師陳澄波的以身殉難，在在對這位生性單純的藝術家造成重大的打擊。特別是緊接著而來的白色恐怖，臺灣人民「人為刀俎、我為魚肉」的遭遇，更使得翁崑德陷入孤寂、苦悶的心境中。以魚喻人，似乎翁崑德在這些魚畫之中，表達了他對生命處境的無奈與同情，也宣洩了自我投射的委曲與壓抑。

　　同年（1952），翁崑德另有〈秋刀魚〉一作，也和〈海魚〉頗為類似的

翁崑德　閑濱幽蹤　1978
油彩、畫布　52×63cm

構圖，但畫在三夾板上；畫面採取更為俯視的構圖，有著多弧邊緣的瓷碟底下，墊的是一塊藍綠色的方巾，顯然這是已經煮熟上桌的食物。秋刀魚被油煎過泛黃的魚身，四條排列，三正一反，形成頗具變化的構圖，化解了瓷碟及方巾較規整、單調的形式。

　　事實上，早在此前一年（1951）的第六屆「全省美展」，翁崑德就以一幅〈鮮魚〉入選；而直到一九七四年，也還有〈海味〉一作的創作；期間，一些以海魚、螃蟹為題材的作品，也可得見。可見翁崑德對此一題材的喜愛，處理上也頗為成功且各具特色。

　　一九七八年，又有一幅題名為〈閑濱幽蹤〉的作品，是在一片廣闊的沙灘上，兩個巨大的貝殼相倚而立，陽光斜照下，頗具幽靜孤寂的超現實氣氛。

翁崑德　海味　1974　油彩、畫布　43×51cm

　　從這些作品檢視翁崑德的藝術，在看似素樸寫實的筆法中，事實上蘊藏著擬人的意涵及超現實的意境。他曾說：「對造型永不止息的追求，充滿創作性以及清新的裝飾性，對自然嚴密的觀察，我這樣想，也想忠實地表現出來：不過不是眼前自然的再現，還要加入活氣的、嚴格的精神，以及寂靜的境界與現代感！這才達到藝術的境界。」（1970.12.11）

翁崑德　鮮魚　1951　油彩、畫布　尺寸未詳　第六屆全省美展入選

2.

以誠實、深情
經營藝術的藝術家——
翁崑德的生平

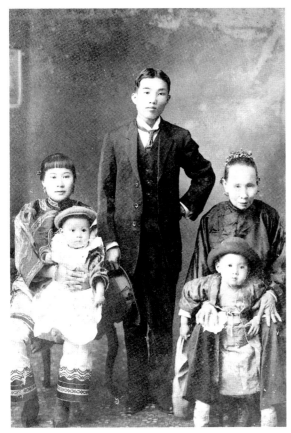

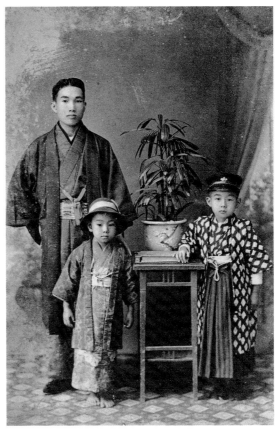

[左圖]

母親懷抱翁崑德，與祖母（右）、兄（右前）、父（中立）合影。

[右圖]

翁崑德（中），與父親翁耀宗、兄翁焜輝合影。

出生於仕紳望族

　　翁崑德，字士超，祖籍福建漳州。一九一五年三月十九日，生於日治時期的臺南州嘉義市北門雲霄厝，即今嘉義檜材里民權路與共和路交叉口。父親耀宗公，乃嘉義望族，經營運送業，兼及營造、青果、米糧，乃至無線電信，成功的事業外，平素雅好藝文，尤其重視子女的教育；母親陳氏好，亦出身望族。翁家在嘉義乃是極具聲望、地位，又受人敬重的士紳家族。

　　崑德在家排行老二，上有一兄，名焜輝，下有兩位妹妹。兄長焜輝生性活潑、開朗，除父親過世後繼承家業、主持多項產業外，亦喜藝文、武術。油畫、書法均具特色，油畫作品曾入選「臺展」、「府展」及「臺陽展」，書法亦獲獎無數；而柔道方面成就更高，獲升四段，並主持柔道館數十年。相較之下，崑德則較為文靜，雅好文學，但終生貢獻給藝術，甚至因而未婚，後收養外甥宏彰為養子。

兄弟留學日本

　　由於家庭經濟的優渥，一九二八年，嘉義市第二公學校畢業後，即隨父親前往日本，入京都立命館大學附設中學就讀。此時年長兩歲的哥哥焜輝，已先他前往日本唸完中學，考入立命館大學的五年制武道部；兄弟二人在日本相聚，均對文學、繪畫、武道有興趣，彼此琢磨，一起學習。

　　一九三二年，翁崑德自中學部畢業，也順利考上立命館大學部文學科；但同時又申請進入京都西山繪畫學校、京極洋畫研究所學習繪畫。他甚至自述：文學科的正課不怎麼認真上，卻熱中於繪畫科的旁聽。一九三三年完成的一幅〈活力之街〉（頁24），就獲得一九三五年第九屆「臺展」（臺灣美術展覽會）入選；而一九三四年完成的〈車站〉，也在一九三八年送展改組後的「府展」（臺灣總督府美術展覽會），同樣獲得入選。

翁崑德（後右）、翁焜輝（後左）約攝於1937年。

成立「青辰美術協會」

　　就在入選第九屆臺展的那一年（1935），他回到故鄉嘉義，與好友張義雄、林榮杰舉辦「洋畫三人展」於嘉義公會堂；同鄉前輩畫家陳澄波親臨開幕式，也多方給以指導與鼓勵。此後，他們視陳澄波為藝術學習上的導師，也是精神上的領袖。

　　〈車站〉入選首屆「府展」的第二年（1939），翁崑德結束長達十年的旅

日求學生活，返回故鄉定居；
並在隔年（1940），邀集好友張
義雄、劉新祿、林榮杰、西安
勘市，以及兄長翁焜輝等人，
共同組成「青辰美術協會」，
並推出展覽。「青辰」的意
思，就是猶如早晨那樣青春、
活潑、有朝氣。陳澄波此時已
自上海返臺定居，始終給予他
們積極的鼓勵。

　　一九四二年，翁崑德又以
〈朝〉（另名〈公園〉）（頁26）
一作，入選第五屆「府展」。
這件作品描繪一條上坡的階梯
路，路的末端是一座休憩的涼
亭，兩旁盡是茂密的林木，色
彩沉實而層次豐富，畫出了公
園中清涼、冷冽的空氣感覺；
山坡上幾叢較為明亮的草叢及
道路，則暗示著陽光的投射。

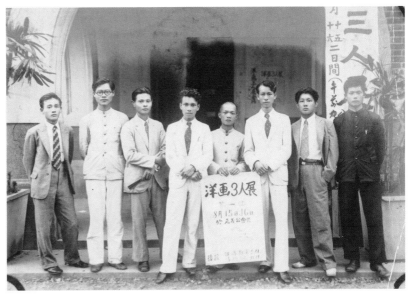

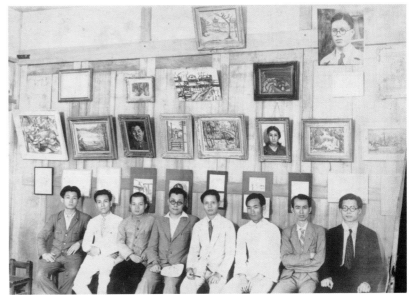

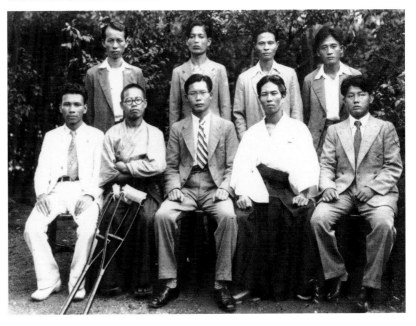

[上圖]
翁崑德（左4）參與「洋畫三人展」時與畫友合影。陳澄波（左3）、張義雄（右4）、林榮杰（右3）。

[中圖]
1940年翁崑德（左2）與「青辰美術協會」成員合影於作品前。陳澄波（右4）、張義雄（左3）、林榮杰（右2）。

[下圖]
1940年翁崑德（前左1）與「青辰美術協會成立」成員合影。陳澄波（後右2）、林榮杰（後左1）。

這是翁崑德最為喜愛的一幅作品，始終掛在嘉義老家客廳的牆上，後來竟和八張太師椅同時被宵小偷走。幾年後，在臺北一家古董店中，被設計家王行恭購得，還成了王氏當年編印《臺展府展臺灣畫家東、西洋畫圖錄》時的書套封面。二〇〇三年，該作入藏臺北市立美術館，成為該館的永久典藏。

　　一九四五年，日本戰敗，宣告投降，結束臺灣長達五十年又九個月的殖民統治。臺灣民眾熱烈迎接祖國的來臨，尤其在陳澄波的鼓舞下，大家學說「國語」、歡慶「光復」，對未來充滿了自己當家作主的興奮之情。陳澄波在一九四六年的十月十日，也是戰後的第一個「國慶日」，畫下了一幅〈國慶日〉，滿街都是舉著中華民國青天白日滿地紅國旗歡呼慶祝的人群；翁崑德愛國不落人後，也有一幅〈國慶日〉的作品，畫面中在街道的廣場上，有

翁崑德（後左2）與嘉義藝文人士，包括陳澄波（前右1）、張李德和（前左1）、林玉山（後右1）等人合影。（藝術家資料室提供）

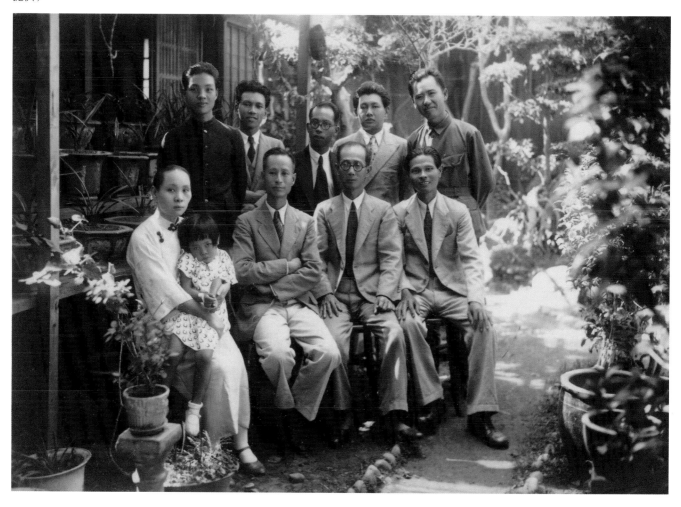

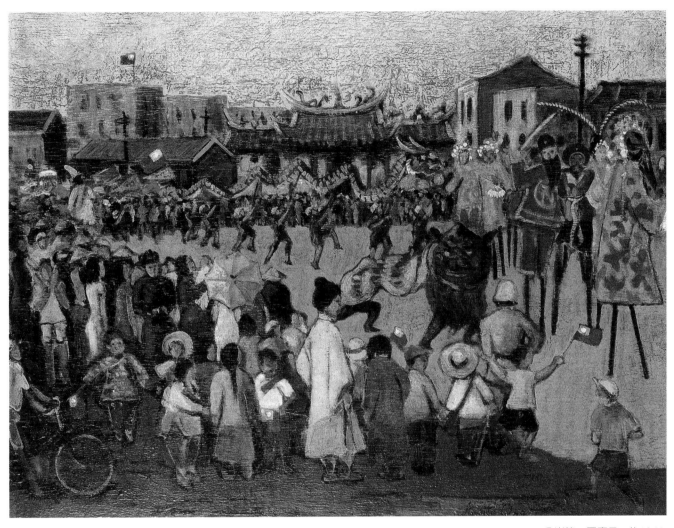

翁崑德　國慶日　約1946
油彩、畫布　49×65cm

舞龍、舞獅和踩高蹺的遊藝表演，四周圍滿了觀賞的民眾，老老少少，前方一個小男孩手上舉了一面國旗，遠方建築物的屋頂上，也有一面高掛在旗桿上的國旗，正隨風飄揚。全作以溫暖、明亮的色彩展現，充滿了歡欣喜悅的氣氛。

　　不過，這種歡慶的情緒，在第二年（1947）年初的「二二八事件」中就遽然消失；甚至陳澄波因自告奮勇前往嘉義水上機場慰勞國軍，進行協商，竟遭公開槍決的命運，震撼了嘉義市民，尤其是這位生性文靜、優雅的藝術家翁崑德。

　　當年（1940），共同創辦「青辰美術協會」的朋友，幾乎不是放下了畫筆，便是遠走他鄉，避開傷心之地。

1955年第三屆「南美會」畫友於嘉義題襟亭合影。後排左起：翁崑輝、翁崑德、郭東榮、張義雄、詹浮雲、劉啟祥、吳利雄、曹根；前排左起：林東令、張李德和、蔡新祿、張啟華、李秋禾、黃鷗波、蒲添生、朱芾亭、林玉山、黃水文。

1971年，翁崑德（第1排右1）與「南美展」會員合影，第一排左二是郭柏川。

▌持續參展「臺南美術研究會」

　　翁崑德在好友，也是「臺南美術研究會」（簡稱「南美會」）會員沈哲哉的鼓勵下，持續創作；同時，也持續地送件參展「臺灣全省美術展覽會」（簡稱「全省美展」）、「全國美展」，更先後成為「臺陽美術協會」及「南美會」的會員，以及「中華民國油畫學會」會員、評議員等。

翁崑德攝於1970年「南美展」作品前。

翁崑德攝於1976年第二十四屆「南美展」參展作品前。

　　戰後的時光，雖然失去了戰前年輕時代昂揚的鬥志，但翁崑德追求藝術的心志，始終不變，除了曾經擔任嘉義華南商職的教職五年，其餘的時光，都奉獻給了藝術。省展第十二屆以後，翁崑德便不再參展，因為他認為：「人家已看夠我的作品了，讓年輕人來吧！讓他們表現他們的內容與精神。藝術是要新陳代謝的。」因為這是一個以競賽為主的舞臺。

　　至於參展以聯誼、研究為主的「南美會」，則是他每年最重要的工作，從一九五九年入會，直到去世前一年的一九九四年，翁崑德幾乎每年參展，

[左上圖]
1986年，翁崑德（右）獲
頒「南美會之光」。

[右上圖]
1971年，翁崑德手抱愛
犬，攝於曙光幼稚園前。

[下圖]
翁崑德日記封面

並在一九八六年獲頒「南美會之光」的最高榮譽。

　　翁崑德終生未娶，但在嘉義的生活有一位紅粉知己，也就是曙光幼稚園的郭園長；因此，他也身兼幼稚園的總務主任，提供教室布置及課程單元圖畫的協助。

　　翁崑德熱愛文學，衷心藝術，從年少的十三歲開始，直到中風時的七十歲，每天寫日記；他以優美的文筆，記錄了每天的生活、思想與情感，或中文或日文，成為留給藝壇的另一項珍貴資產。

　　整天再慢慢欣賞第二回日展圖錄。「緩慢的動作是一種美！」慢慢地閱讀、慢慢地想、慢慢地感受，卻是感受很深。這是多麼快樂而豐富的生活。（1970.12.16）

　　翁崑德就是用這種緩慢的心情，生活、畫畫……，走過他的一生，不忮不求，安然自適。

　　一九七○年間，媒體有意對他進行報導，廣為介紹，但被他婉轉拒絕，因為他認為：「本人對繪畫方面有濃厚興趣，但自覺離成就尚遠；並認為一個藝術家應以作品來建立藝術地位，不宜以宣傳來沽名釣譽。同時，更應力求加深自我學習，少做自我炫耀的舉動。」（1970.11.18）

翁崑德　山淨日長
1984　油彩、畫布
72×90cm
（李健仁攝影）

　　翁崑德就是如此堅持、自守，按著自己認知的理念生活、創作；就像
他說：「我很寂寞，但是我相信冷清的孤獨有助於創作，我甘願孤獨。」
即使如此，他絕非冷酷、孤僻的人；他熱愛朋友、照顧後進，疼愛晚輩。
一九六二年，同為嘉義畫友的歐陽文（1924- ），以政治犯的身分，服完刑
期，從火燒島（綠島）釋放返鄉；親友都擔心遭到牽連，紛紛走避，在那恐
怖的白色年代，唯一向他伸出友誼之手，堅持用腳踏車載他四處找尋工作
的，正是翁崑德。

晚年移居臺南

　　一九八四年，完成作品〈山淨日長〉之後，因勞累過度血壓上升而中
風，從此行動不便；只得搬離嘉義四合院的老家大宅，移居臺南，由妹妹碧
煙和外甥也是養子的宏彰照顧。隔年，宏彰娶媳洪秀美，這位媳婦也成為照
顧翁崑德晚年最重要的親人，更為他帶來子孫滿堂的親情享樂，孫子、孫女
相繼報到。

翁崑德　山溪
1960　油彩、合成板
53.5×65.5cm
（李健仁攝影）

一九九四年五月，畫壇老友張義雄特別自日本返臺，南下和他相會，當年華髮少年，如今都已是蒼蒼老者，回想年少豪情，不勝唏噓。隔月六月，翁崑德躺在病床上接受《臺灣畫》雙月刊主編黃于玲女士的採訪，專題報導在同年八、九月的第十二期刊出：〈風流才子多寂寞——翁崑德及其日記〉，這是坊間首次較詳細地批露了這位傳奇畫家的生命與內心世界。

一九九五年三月二十三日，翁崑德這位一生篤信基督，以誠實、深情經營藝術的藝術家，為即將出世的次孫取好名字後，在安睡中辭世，永享主懷，在世年歲八十有一。

3.
翁崑德作品賞析

翁崑德　活力之街〔又名〈街上〉，上圖〕

1933　油彩、畫布　53×65cm　第九屆臺展入選

　　〈活力之街〉（活氣づく巷），原題名〈養生堂〉，是目前翁崑德存世作品中最早的一幅油畫。一九三三年，翁崑德完成日本中學校的學業之後，考入立命館大學，選讀文學科，同時也是進入京都西山繪畫學校及京極洋畫研究所正式習畫的第二年，此作以京都的一條街巷為題材，由於巷口的房子是一間「養生堂藥房」，因此，最早作品名稱就簡稱〈養生堂〉。之後則以〈活力之街〉的名稱入選一九三五年第九屆「臺展」。戰後，為避免日文名稱而改稱〈街上〉。

　　這件作品以中間消失點的構圖方式，傳達了一個具有景深且人群活躍的純樸街弄生活：有交錯的電線桿、電線，往來忙碌的人群，還有晾曬衣服的人，以及地面啄食的雞群；陽光斜照，陰影遮蔽了半條街，溫暖、明亮的磚紅，對比陰暗、涼爽的暗藍，中間白灰的牆也就顯得特別搶眼。天上柔軟的雲朵，對映出建築物的沉實與質感。以正式學畫僅兩年的資歷，這顯然是一幅穩健而成功的作品。

　　翁崑德早期的畫作，善於捕捉景深及陽光與陰影的對比，如一九三七年〈教堂〉乙作，應是海外旅行的寫生之作；以前方高大的教堂和遠方的山景、聚落，拉出空間感，而前方建物明暗分明的稜線，也讓畫面充滿了陽光的感覺。〈遠眺〉一作將焦點擺在中景紅白相間的古厝，而前方斜斜的煙囪，增添了畫面變化，陽光同時也灑落在左前方地勢較高的黃土地面。

翁崑德　教堂
1937　油彩、畫布
32×22cm

翁崑德　遠眺　年代未詳
油彩、畫布　50×61cm（李健仁攝影）

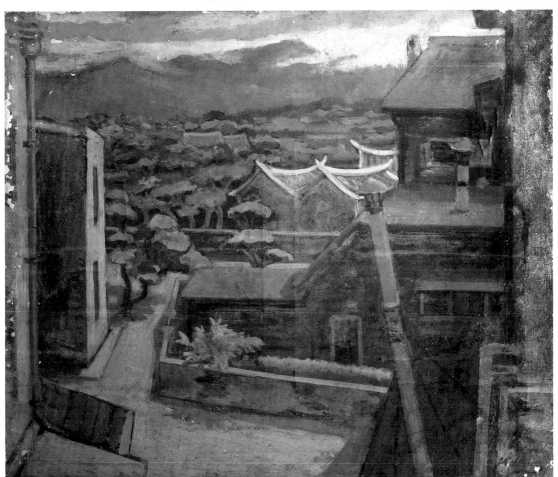

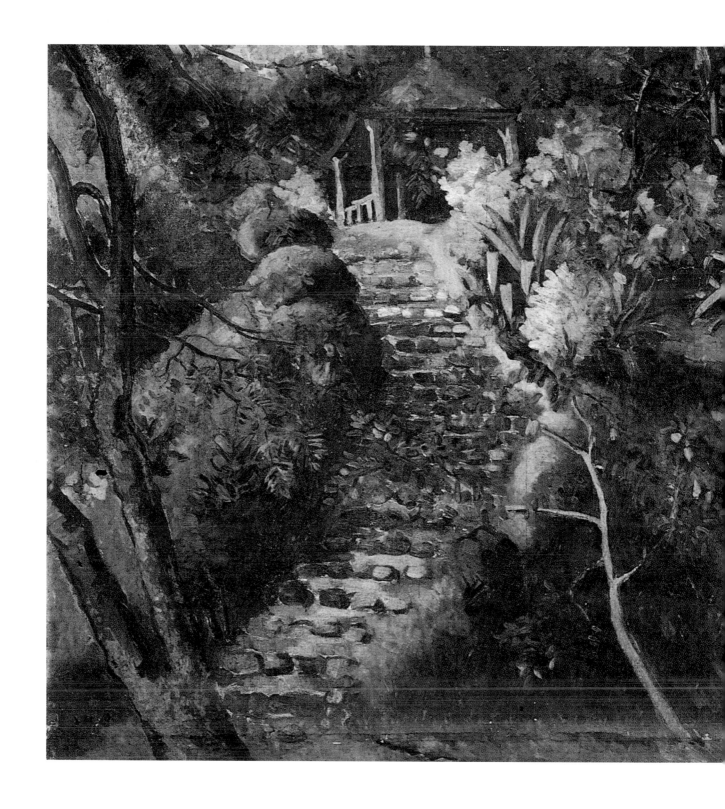

翁崑德　朝（又名〈公園〉，上圖）

1942　油彩、畫布　59.5×71cm　第五屆府展入選　臺北市立美術館典藏

　　〈朝〉是翁崑德生平最滿意的一件作品，入選第五屆府展後，長期珍藏在家中，後遭小偷竊走，輾轉入藏臺北市立美術館。這件作品，應是以嘉義公園為題材，選擇一個曙光初露的清晨，樹木都還含著露珠，有清涼的感覺，陽光如鑲金般地灑落在階梯上方較高處的樹叢上；繁茂的林木，暗示著蓬勃的生機，上坡的石梯盡頭，是一座供人休憩的涼亭。此作將陽

翁崑德　嘉義公園　1940　油彩、畫布
53×45cm（李健仁攝影）

翁崑德　樹井　1957　油彩、畫布　72×91cm

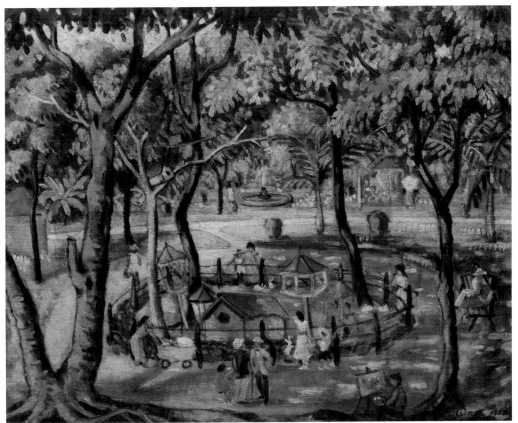

翁崑德　遊園　1955　油彩、畫布　50×60cm

光與陰影的對比發揮到極致，層次豐富而色澤飽滿，允為翁氏畢生的代表佳構。

　　翁崑德另有〈嘉義公園〉乙作，尺幅稍小，採立幅構圖，同樣是林木繁密、生機勃然的景像，畫面前方幾叢獨尾草科的植物，尖銳帶刺的葉形更凸顯生氣盎然的氛圍。至於〈遊園〉，是畫公園中供兒童玩樂的區域，陽光自樹叢縫隙中灑落，給人一種平和、滿足的生活幸福感。而〈樹井〉一作，或許是畫樹林中一處如井的空地，林木枝幹的交錯，繁複而不紊亂，也顯示藝術家細膩的寫實功力。

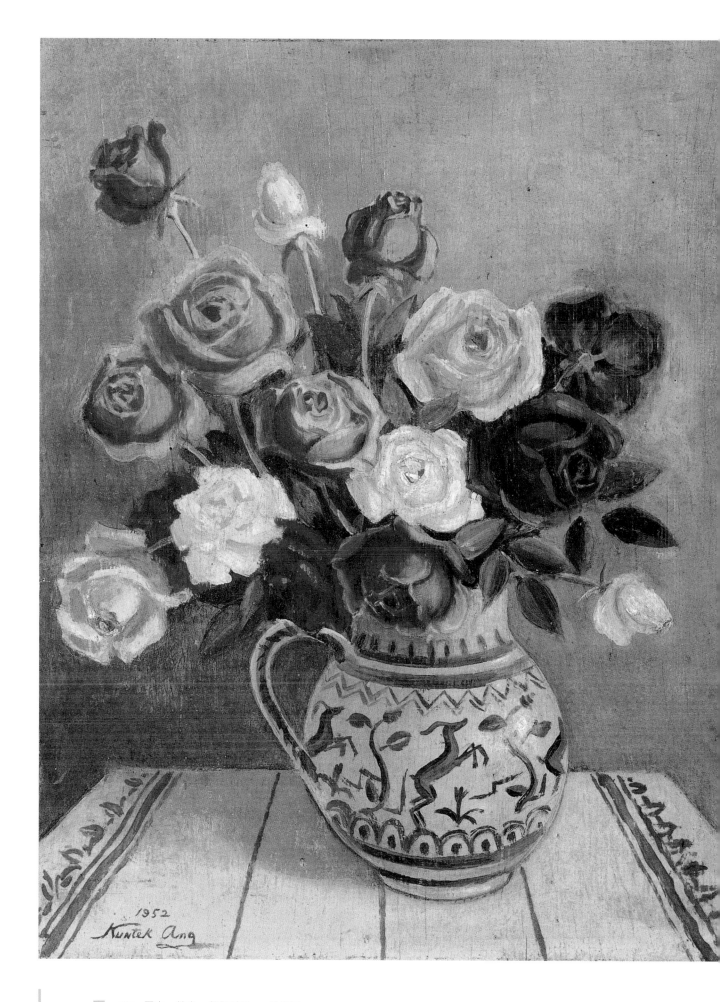

1952
Kuntek Ang

翁崑德　靜物／菊花
年代未詳　油彩、木板
22.5×15.5cm（上圖）

翁崑德　玫瑰與檸檬
1960　油彩、三夾板
50×60.5cm（下圖）
（上下兩圖李健仁攝影）

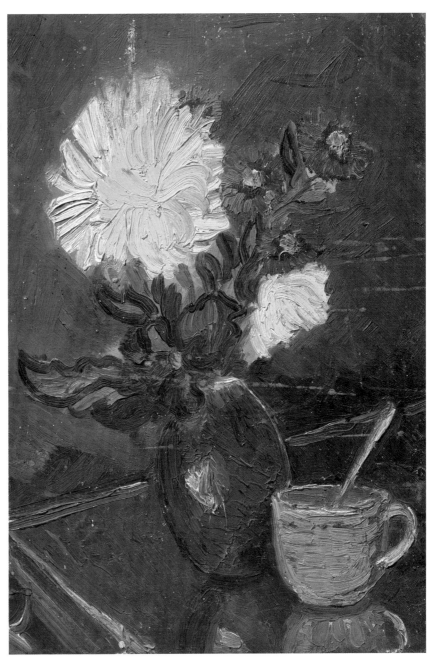

翁崑德　瓶花（左頁圖）

1952　油彩、畫布　53×42cm

　　以細膩的手法，捕捉每一朵花盛開、半開的情態，每朵花的位置及在整個畫面的重要性，都是均等的。這和西方畫家在畫類似題材時，強調花朵之間輕重、主從之分的畫法，顯然是不一樣的；而這種特色，也幾乎成為臺灣畫家繪作此類靜物畫時的共同現象。

　　除了花朵的描繪，臺灣的藝術家也特別著重花瓶的樣式、紋飾，甚至桌巾的圖案；因為在完全以自然植物為題材的作品中，似乎只有透過這些搭配的花瓶、桌巾等人文器物，才能凸顯屬於自我文化或是異國文化的特色和意義。此作採取穩定、正中對稱的構圖形式；但藉由左後方突出的一支紅花，讓畫面產生了微妙的變化。

　　相較之下，一九六〇年代創作的〈玫瑰與檸檬〉，則在花朵的輕重、主從之間，較有變化；而黃玫瑰和黃檸檬之間的遙相呼應，也使這幅以深褐為背景的靜物畫，凸顯出較強烈的個人風格。而〈靜物／菊花〉應為年代稍晚的作品，較為揮灑的筆觸和層疊的肌理，畫在木板上，帶著一絲表現主義的趣味；但平靜的生活與恬適的心境，仍然透過這些作品，做了忠實的傳達。

翁崑德　祈禱（上圖）

1953　油彩、畫布　41×52cm

　　在風景、靜物之外，翁崑德的人物畫，顯然也特具特色。〈祈禱〉一作以併排的幾位男女頭像，呈現教堂中不分性別、種族的齊一信仰。

　　翁崑德是一位虔誠的天主教徒，篤信基督，一生以基督獻身的精神，從事藝術的創作。他曾說：「藝術對社會有絕對的影響力，一方面對人產生慰藉，二方面對精神生發激勵，是一種豐富情感的手段。也因為如此，藝術家身負重任：首先，要兼具精神性與善用人人都可理解的語言來表達自己；其次，要對自己出身的土地環境或當前生活所提供的題材，以謙虛

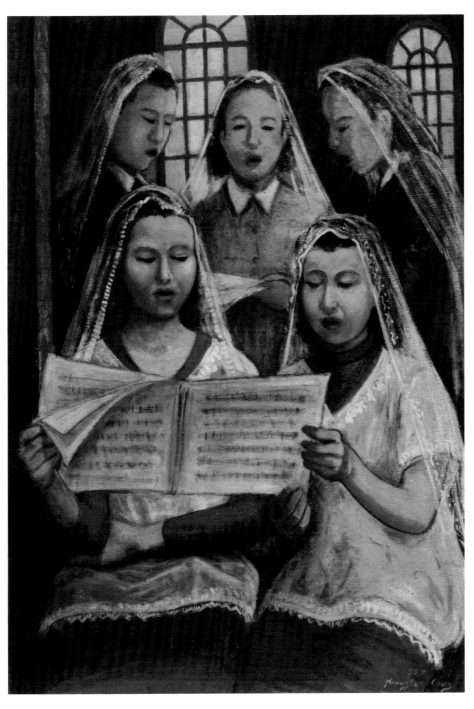

翁崑德
輕歌讚主榮
（又名〈歌經〉）
1957
油彩、畫布
80×63cm
第十二屆全省
美展入選

的心情誠實面對、忠實再現。」（1970.12.2）

　　此作以教堂中虔誠禱告的信徒側面為取材，表現出一種宗教慰藉人心、提升靈魂的
積極意義，尤其特別明亮、著白色頭巾的修女，參雜在暗褐膚色的男性信徒之間，更凸顯
出宗教的潔淨；而當眾人皆閉目默禱的同時，那位睜眼凝神上帝的男信徒，也襯顯出內
心迫切的祈望與訴願。此外，畫面左方熊熊燃燒的蠟燭，似乎象徵著那神聖不可測度的
天父，以及道成肉身、捨身釘十字架的基督，全幅充滿著一種象徵主義式的莊嚴氛圍。

　　〈輕歌讚主榮〉則以較寫實的手法，表現聖堂中歌讚基督聖主的聖詩班景像。此作曾以
〈歌經〉之名入選第十二屆全省美展，也是翁崑德最後一次參展省展的作品。

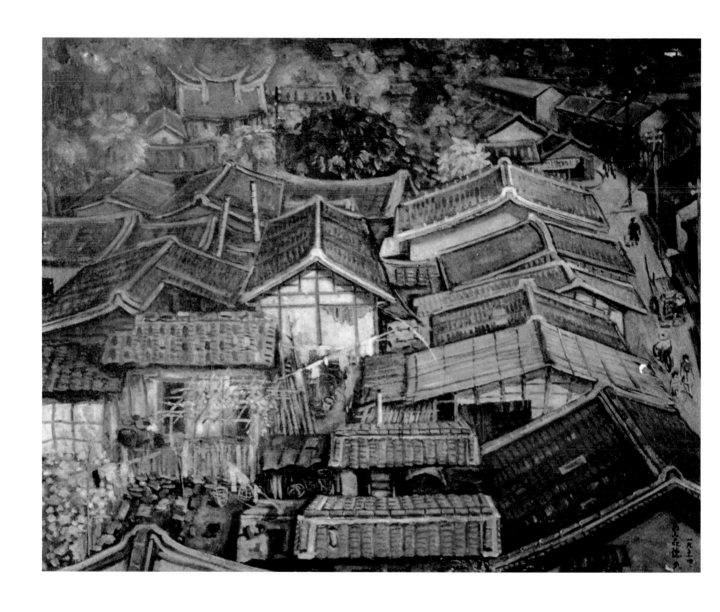

翁崑德　眺望（又名〈嘉義遠眺〉，上圖）

1954　油彩、畫布　53×65cm　第九屆全省美展入選

　　〈眺望〉採取一種高點俯看的視角，以細膩寫實的手法呈顯了一九五〇年代中期，嘉義傳統街區房舍、市街的景像。俯視的街道人群，讓人極易聯想起陳澄波筆下的淡水；但翁崑德細膩、節制的筆法，一磚一瓦，詳實地描繪，卻也呈顯了不同於陳澄波熱力四射的創作風格。

　　帶著素樸筆調的這件作品，以磚紅、赤褐的屋頂為主調，參雜著深淺不同的綠葉樹叢，

陳澄波　淡水　1935　油彩、畫布　91×116.5cm　國立臺灣美術館典藏

在房子與房子的交錯中，除了街道上的行人，也可窺見一些院落中晾曬衣服的婦人、在水缸旁忙碌的主婦、竹架的瓜棚、堆滿磚石、竹簍的空地，乃至露出竹編內裡的竹篙厝白灰牆等；一切看似平常，卻具一種永恆、靜謐的生命尊嚴。

　　翁崑德曾寫信給外甥宏豪，提及：「……藝術家的成功一半在於資具、一半在於努力；而努力似較資具更為重要。點點滴滴，都是心血，心血卻沒有白流的。所謂一分努力一分成績，絕對是正確的。前人流傳下來的名畫，都是心血的結晶。藝術的創作，固然不一定後來居上，但也不一定今不如古；要點是在於藝術家個人的努力與成就而已。」翁崑德用作品，驗證了自己的信仰與堅持。

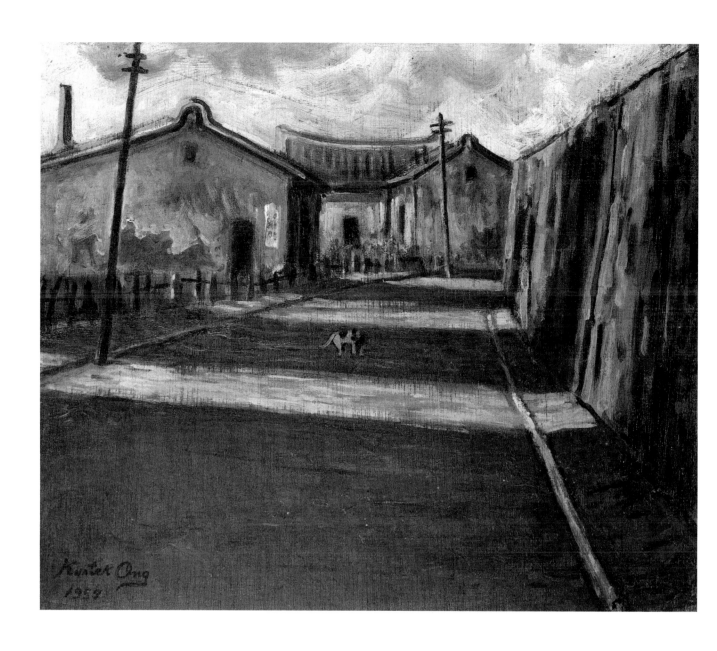

翁崑德　夕照（上圖）

1957　油彩、畫布　36×43cm

　　也是以凸顯陽光和陰影間的對比，再加上古屋、巷弄間的強烈質感，構成了翁崑德一系列頗具特色的建築風景畫。建築本身就具有強烈的人文特色，再搭配深富歲月痕跡的壁面，就如巴黎畫派中郁特里羅（Maurice Utrillo）的作品，給人一種深沉的歷史感受。

　　〈夕照〉一作，陽光從房子與房子間的空隙，穿透斜照，投射在地面與牆面，形成和陰影間強烈的對比，而偏偏一隻白色的小狗，就站在陰影的正中央，成為視覺的落點，也營造了全幅一種寂靜、幽遠的時空凝凍感。地面和牆面複雜的色層所堆積的質感，又恰恰和天空看似瀟灑幾筆塗抹的澄澈天空，形成有趣對比。

　　建築與街道間所形成的律動性，在〈巷弄〉、〈後街一〉、〈古樓〉及〈山城之街〉，乃至〈後街二〉中，都有趣味不同的表現，但光影的對映，始終是其間視覺變化的主調。

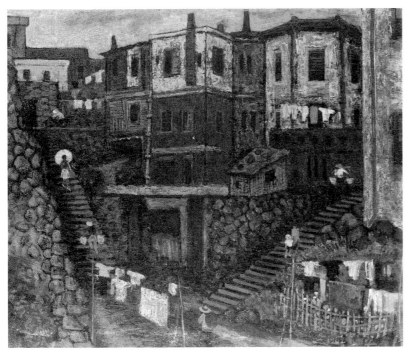

翁崑德　後街一　1962
油彩、畫布　53×65cm

翁崑德　後街二　1972
油彩、畫布　40×52cm（左中圖）

翁崑德　古樓　1968
油彩、畫布　61×73cm（右中圖）

翁崑德　山城之街　1969
油彩、三夾板　60.5×50.5cm
（左下圖李健仁攝影）

翁崑德　巷弄　1961
油彩、合成板　61×73cm
（右下圖李健仁攝影）

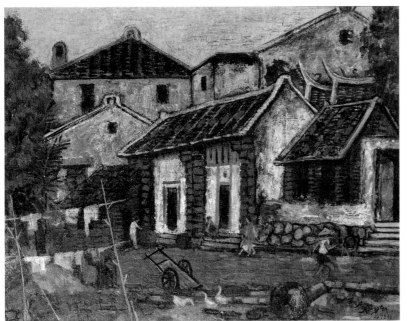

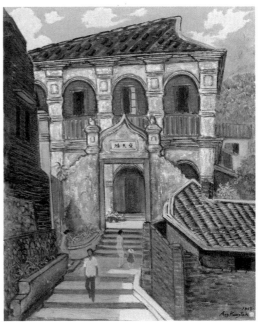

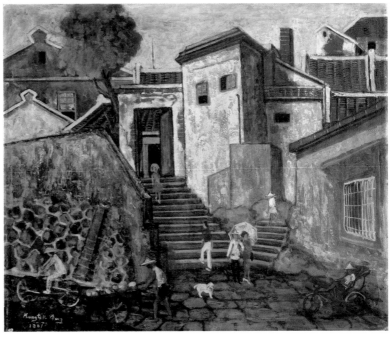

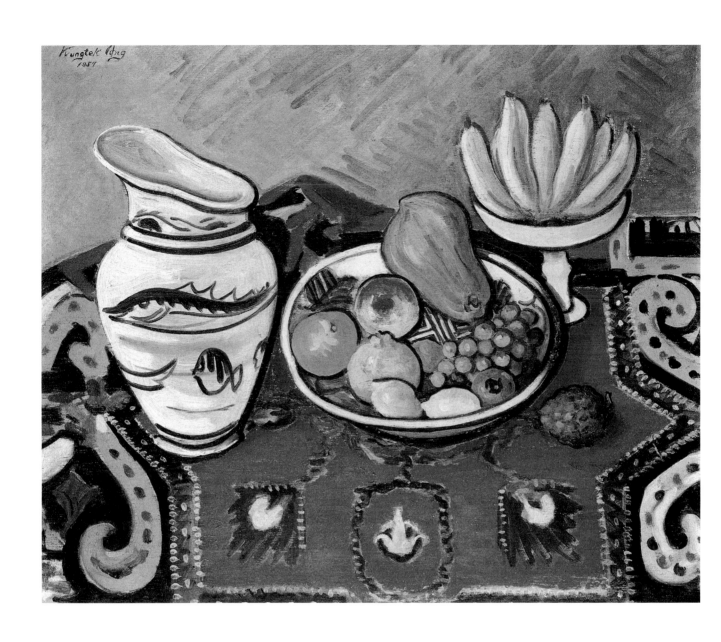

翁崑德　靜物（上圖）

1957　油彩、畫布　61×73cm

　　作為靜物畫，翁崑德也展現了頗為多樣的面貌。此作中畫面的視角，多少表露了來自塞尚（Paul Cézanne）視點移動的影響，尤其畫面中間位置的磁盤，有著比較俯視的角度，而色彩上則明顯受到野獸派強烈原色的引導。

　　作為一位長期以素樸筆法，進行精細寫實的油畫家，其實翁崑德對現代藝術始終保持著一定的尊重與敬意。他曾清楚地表示：「藝術是要新陳代謝的。」但也認為：「藝術，求進步求新可以，但過分追求新則易流於浮面的表現，沒有深度，也經不起時間的考驗和永恆的評價。」因此，翁崑德始終在「現代」的探討上，採取一種開放但不隨波的態度；這幅〈靜物〉則是一種較大膽的嘗試。一九六一年的〈菜籃〉，改以黑線條凸顯出一種沉鬱、穩定的感覺；一九六三年的〈桌上〉，則在一個突破一般透視法則的桌面上，加入荔枝的自然寫實與玻璃杯的透明感，可看出翁崑德在表現手法上的多元思考與嘗試。

翁崑德　菜籃　1961　油彩、畫布　44×53cm

翁崑德　桌上　1963　油彩、畫布　38×46cm

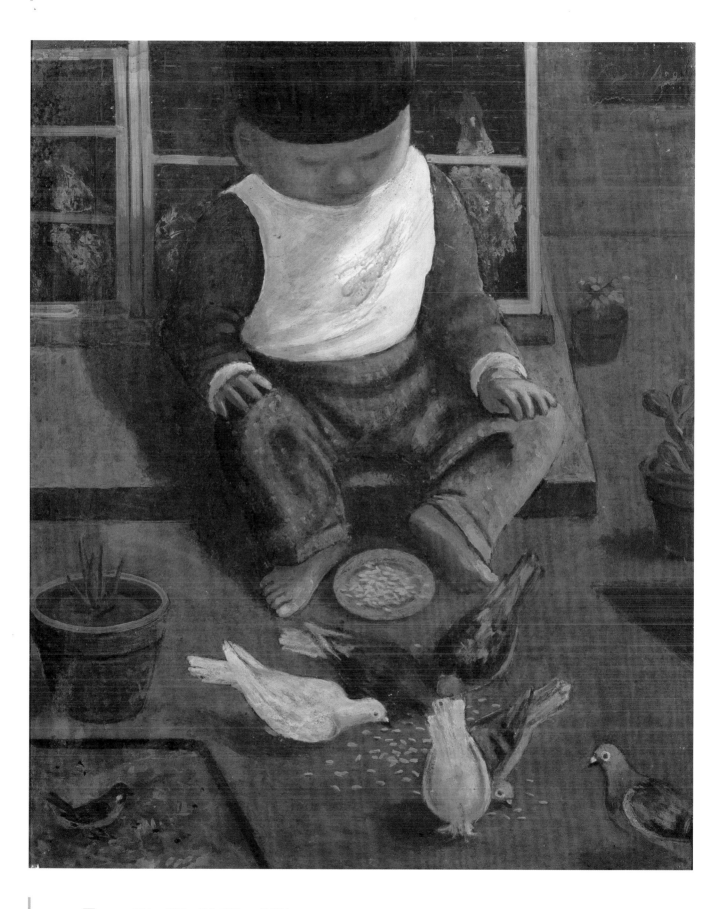

翁崑德　阿嬤穿針
年代未詳　油彩、三夾板
53×45.5cm（上圖）

翁崑德　母女子
年代未詳　油彩、合成板
65.6×53cm（下圖）

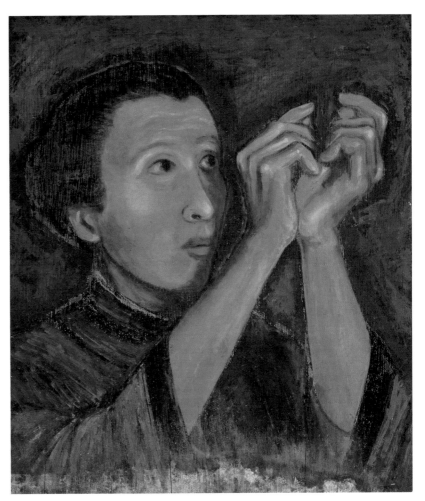

翁崑德　男孩（左頁圖）

1960　油彩、畫布　72×60cm
（左右頁圖李健仁攝影）

　　雖然為獻身藝術而終身未娶，但翁崑德充滿了對家庭、親情關懷的深情。他曾說：「常常想做一個具有體貼之心的人。」（1971.9.1）

　　此作很可能是以幼稚園的一位小朋友為對象，坐在一個看似雞舍的籠子前，低頭注視一群正在啄食的鴿子，裝飼料的碟子放在兩腳之間，灑落地面的飼料吸引這群鴿子爭食，顏色有白、有褐、有灰……，旁邊還有一隻也想前來分食的小麻雀。畫作呈顯了小孩和小鳥之間親密的關係；陽光從右上方照射下來，照亮了小孩的白色上衣，影子則投射在一旁的地面。

　　男孩之外，一件未記年代的〈阿嬤穿針〉，捕捉了身穿藍衫的老婦凝神穿針的鏡頭；那是一種蘊含深切親情的工作，所謂「慈母手中線」。也許看不到真正的針或線，但那樣的動作，任誰也能知道就是穿針的動作。神情的凝注，成為畫面動人的力量。至於〈母女子〉一作則畫母女二人，拿著棒棒糖逗弄幼兒的畫面。

　　在一九七一年年底的一次臥病中，翁崑德感傷地在日記中寫下「……像我這樣孤獨已久的人，現在只有一個願望，就是分享些家庭的安適，和在病倒時有人來照顧。」透露畫家對家庭生活的想望，這些作品多少也映現了這樣的心理。

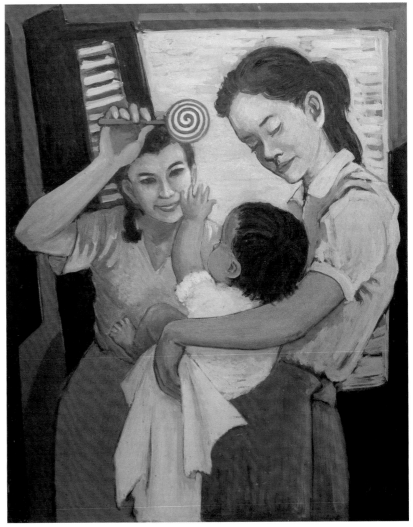

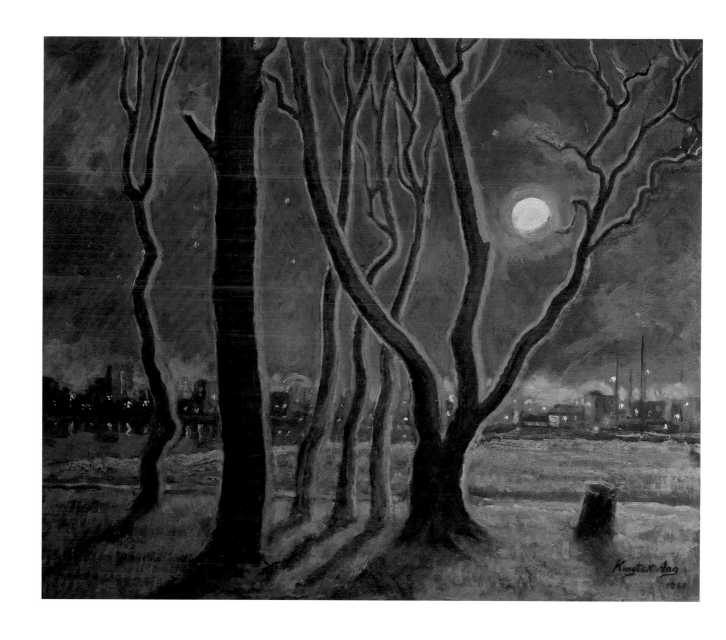

翁崑德　寒林月夜（上圖）

1960　油彩、合成板　61×73cm（李健仁攝影）

　　心中常存詩興的翁崑德，對林木襯托著不同背景的景緻，有分特殊的喜好。這幅〈寒林月夜〉是在藍色的主調中，前方幾株彎曲有致的枯木，襯托著遠方天際渾圓的明月；月光下，遠方是隱隱閃爍著燈火的城鎮，給人一種孤寒寂靜、遺世獨立的感受。

　　一九六三年的〈深秋〉，則是一些沒有了葉子的植物林木，襯托著遠方一座沉穩的山脈；林中的小徑在荒煙蔓草中，通向遠方的山腳下，一派深秋蕭瑟的景像。〈晨曦〉則是霞光滿天的清晨，早起的農夫和牛隻正從林木外的小徑通過；這是一幅畫在三夾板上的作品，濃綠的樹葉，對比出霞光的艷麗。而〈長遠的路〉則以曲折迂迴的構圖，將那頭拉車的老牛，走過的長遠山路，綿延到晚霞滿天遙遠的另一方；細膩的筆觸，讓前方扭曲彎折的樹枝顯得特別有力。

翁崐德
深秋
1963
油彩、畫布
33×46cm

翁崐德
晨曦
1965
油彩、三夾板
50×61cm（李健仁攝影）

翁崐德
長遠的路
1973
油彩、畫布
46×53cm

翁崑德　春山白雲（上圖）

1960　油彩、三夾板　60.5×72cm（李健仁攝影）

　　原本喜以街景或郊區為題材的翁崑德，在一九六〇年代後開始出現大量描繪山景的作品；這或許與他一九五九年加入「南美會」之後，和畫友出遊寫生的機會大增有關。

　　〈春山白雲〉是一九六〇年代較早的作品，簽名以紅色印章取代。畫面在青色的主調下，強調山巒起伏、白雲翻捲的自然奇趣。一九六二年的〈山岳暮色〉，則是先在木板的底層上施以較粗的顆粒質感，油彩再施作其上，形成山體沉實穩重的視覺效果；筆法在節制與放縱之間達到有力的平衡，尤其是前方的幾抹黃光。

　　〈夏山〉的筆法較為細緻，構圖上也別具用心，如一座山間的房舍，就只露出部分屋頂在前方的山坡上。而七〇年代之後，是山畫的高峰期，〈峻峰暗曉〉在山體的紋理上，有更細膩寫實的描繪，但雲霧的飄動乃至天空的胭脂紅，卻又帶著夢幻般的氣息，是那種黎明時分、天色將亮時的特殊氛圍。一如他說過的話：「……對自然嚴密的觀察……，想忠實地表現出來；不過，不是眼前自然的再現，還要加入活氣的、嚴格的精神，寂靜的境界與現代感！」

翁崑德
山岳暮色
1962
油彩、木板
60.5×73cm
（李健仁攝影）

翁崑德
夏山
1963
油彩、畫布
53×65cm

翁崑德
峻峰暗曉
1972
油彩、畫布
49×60.5cm
（李健仁攝影）

翁崑德　春山碧海（上圖）

1963　油彩、畫布　46×53cm

　　除了山景，海景自來也是翁崑德喜愛的題材；早年他以海港為背景的作品就經常出現。
這幅〈春山碧海〉以相當別緻的構圖，將前景的山體斜斜地自畫面下方橫過，這邊是屋舍聚
集的村落，山的那一邊則是有著礁岩匍伏的大海；海面平靜的碧藍色，一如藝術家溫雅的個
性。前方的山脊，可看出經過特殊處理的細點質感，遙遠的海平面中央，隱隱還有一座礁岩
趴伏在那裡。

　　〈閑濱〉則以精細寫實的筆觸，描繪出前景礁岩的特殊質感，海水和沙灘交會的白浪及
帶著透明感的神祕海藍色，在在呈顯藝術家過人的寫實描繪能力。至於〈潮音〉中幾個白浪
拍擊的礁岩，色彩、質感均不一樣，有的帶著尖銳刺人的質感，有的較為光滑、長滿青苔，
有的暗沉如堅硬的玄武岩，有的則是布滿凹凹凸凸的小洞。

翁崑德　閑濱　1966　油彩、三夾板　50×61cm（李健仁攝影）

翁崑德　潮音　1983　油彩、畫布　53×65cm

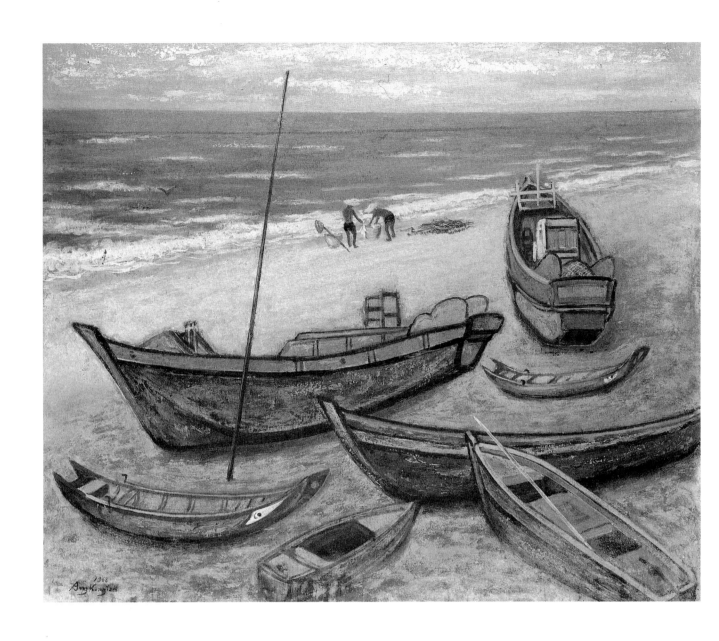

翁崑德　海邊（上圖）

1968　油彩、畫布　61×73cm

　　一樣是海景，但主題不在海，而在岸邊或海上的船。這幅〈海邊〉幾艘橫陳在沙灘上的漁船，形式不同、方向不一；配合這些船身不規則的排列，藝術家巧妙地將沙灘作成斜線的安排，最後以水平的海平面收尾，如此便形成了「之」字形的畫面構成。中景的地方，兩位工作中的漁夫成了視線暫留的焦點；而前方插在沙灘上的細長竹竿，也將漁船、漁夫和海平面，完全串聯成一種緊密的關係。

　　〈春日水暖〉則採特寫式的構圖，以近景的船身，或是船頭、或是船尾，緊密地併排在畫面的斜右半邊；兩支細長的竹竿和兩隻黑色長嘴的水鳥，讓波光瀲灩的海面，有了視覺焦點。另一幅〈夕照〉，從畫面簽名是以紅色印章判斷，應屬較早的作品，充滿裝飾性的趣味與戲劇性的強度。滿天夕陽襯出幾艘有著巨大帆布的戎克船，這是早年臺灣海口常見的景像，但也存在於大陸沿海及東南亞地區。

翁崑德
春日水暖
1971年
油彩、畫布
51×39cm

翁崑德　夕照
年代未詳　油彩、畫布
46×57cm

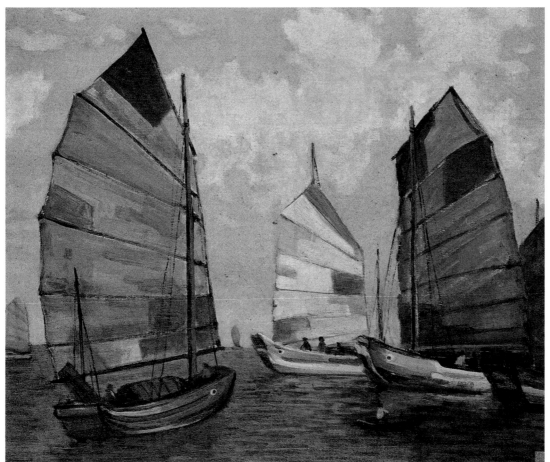

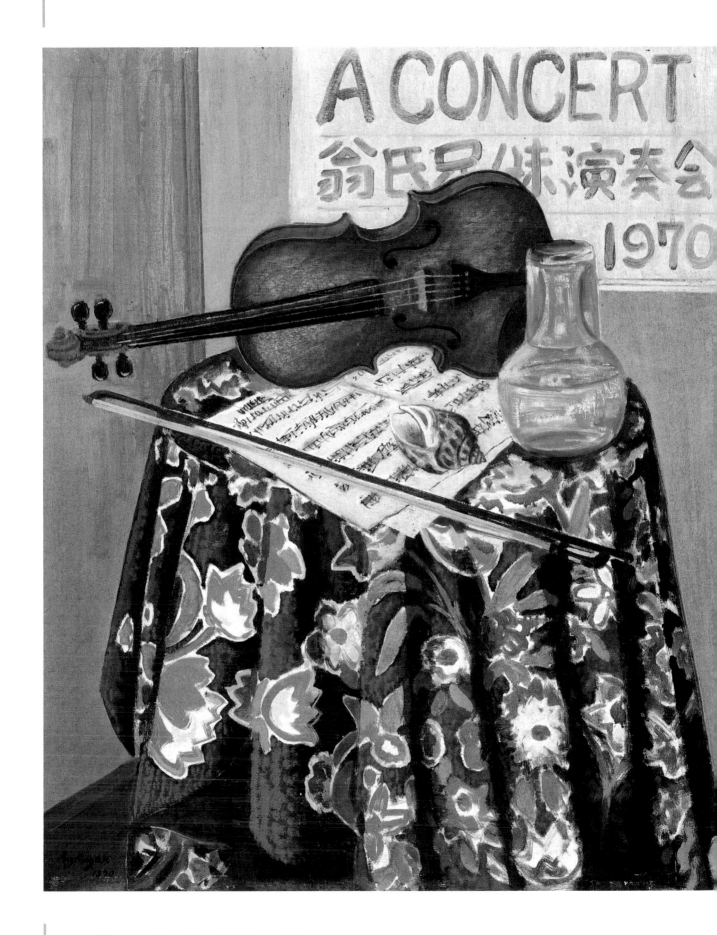

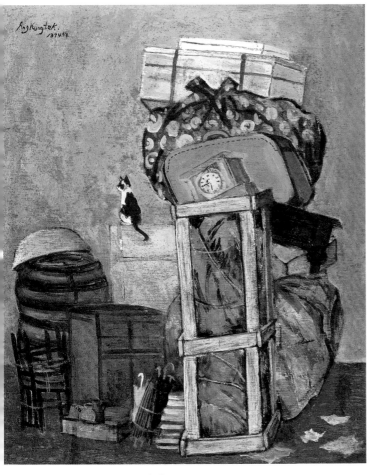

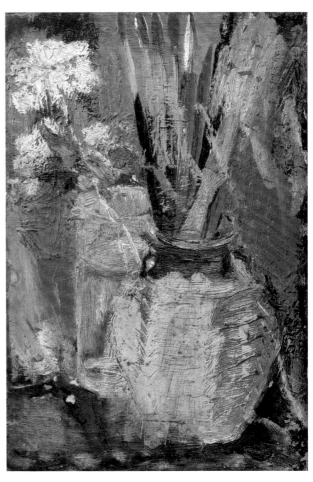

翁崑德　待運　1974　油彩、畫布　44×36cm

翁崑德　筆筒　年代未詳　油彩、木板　23×15.5cm（李健仁攝影）

翁崑德　翁氏兄妹演奏會（又名〈桌上〉，左頁圖）

1970　油彩、畫布　73×61cm

　　這是參展一九七〇年「南美展」的作品。以一種精細寫實的手法，將小提琴、琴譜、水瓶、貝殼，以及有著紅花綠葉圖樣的藍色桌巾等，栩栩如生地加以描繪；也藉由這些逼真的物件，呈顯了畫面主題：「翁氏兄妹演奏會」的一種音樂性與律動感。

　　這種藉由物件的排列，而呈顯「意在畫外」的主題意涵，翁崑德顯然有相當傑出的掌握與表現。如另幅創作〈待運〉，似乎是一個搬家的場景，一切家具打包就緒，堆疊在那裡，就等待工人前來搬運；這些原本毫不相關的物件被集中在一起，看似平常，卻開始產生一些意義，尤其在冰箱上蹲坐了一隻黑白花貓，更增加了畫面的戲劇感與隱喻性。另件年代不詳的〈筆筒〉，則是以帶著立體主義的分割筆法，呈顯了畫室中一個別具意趣的角落。

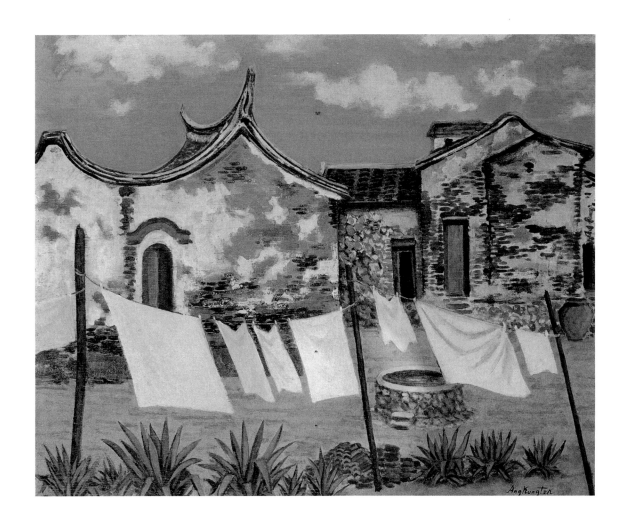

翁崑德　麗日（上圖）

1973　油彩、畫布　49×59cm

　　翁崑德對農村平和、素樸、寧靜的生活，相當地嚮往。〈麗日〉一作以農村民眾晾衣曝晒的一景為題材，將懸掛衣服的簡易衣架置在畫面正中，後方則是牆壁斑剝的老厝，空地中還有一口井，前方則是幾叢隨意生長的植物。鄉居生活、麗日當空，日子閑適而悠長，正如畫家所言：「緩慢的步調，也是一種美」。

　　〈村廟〉也是差不多的場景，換了一個角度，夕陽斜照在廟旁的廣場上，男男女女正在收拾曝晒的稻穀，還是陽光，也是生活。翁崑德筆下的世界，似乎見不到消極、頹廢的黑暗面；牛車刻意隱身在廟前背陽的一面，顯得特別含蓄，卻又餘韻深長。未註年代的〈農舍〉則畫在三夾板上，筆法輕柔，幾乎有水彩的趣味。陽光集中在大樹與茅屋間的廣場上，樹下有工作及休憩的農人，還有晾曬的衣服，呈現生活就是生命的本質。

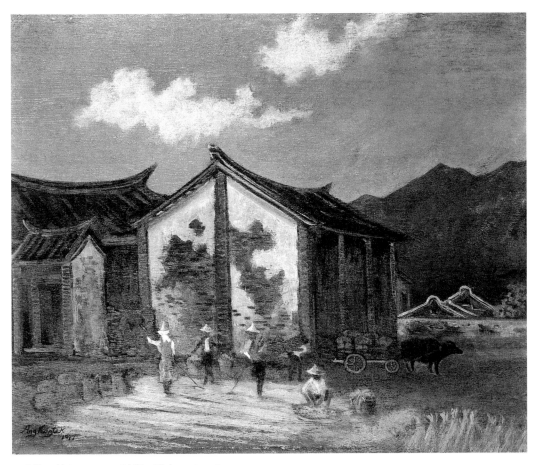

翁崑德　村廟　1977　油彩、畫布　53×63cm

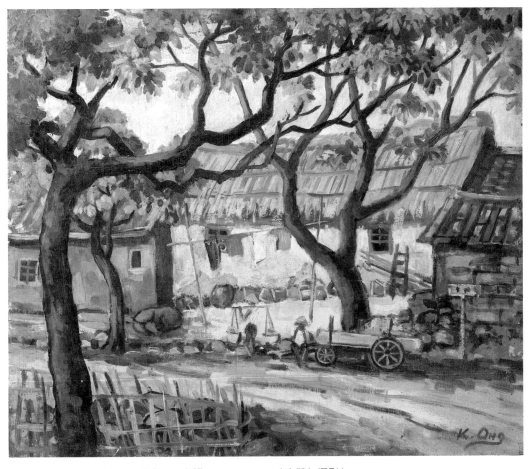

翁崑德　農舍　年代未詳　油彩、三夾板　38×45.5cm（李健仁攝影）

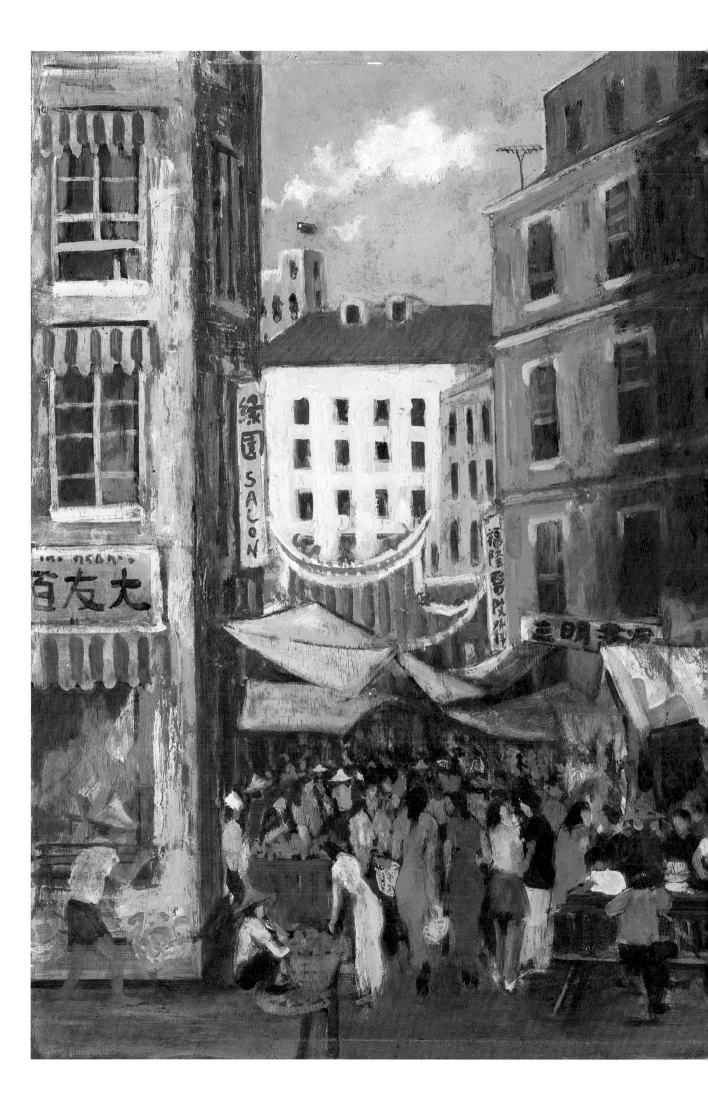

翁崑德　嘉義噴水池　年代未詳　油彩、木板　16×23cm

翁崑德　臺南街景（左頁圖）

1975　油彩、三夾板　45.5×38cm（左右頁圖李健仁攝影）

　　雖然常居嘉義，但日治時期嘉義屬臺南州；即使戰後兩地分治，但由於參與「南美會」，且妹妹嫁往臺南，因此翁崑德對臺南也是相當熟悉的。這幅〈臺南街景〉描繪七〇年代臺南大友百貨附近的商街，大約在今天民權路往民生綠園一帶，在高聳的樓房間，街道滿是攤商的帳篷，而帳篷後方隱約露出廟宇的屋頂，顯然這也是一個廟埕廣場；人物集中在畫面下方：有擔著蔬菜的商販、穿著時髦的婦女，以及坐著品嚐小吃的食客……，典型的臺南府城風光。

　　遠處高樓頂端，還有一面飄揚的國旗。

　　〈嘉義噴水池〉也是畫在木板上，是少數用筆較為奔放、重拙的作品，應是嘉義公園當中的一景，而非嘉義街上的中央噴水池。

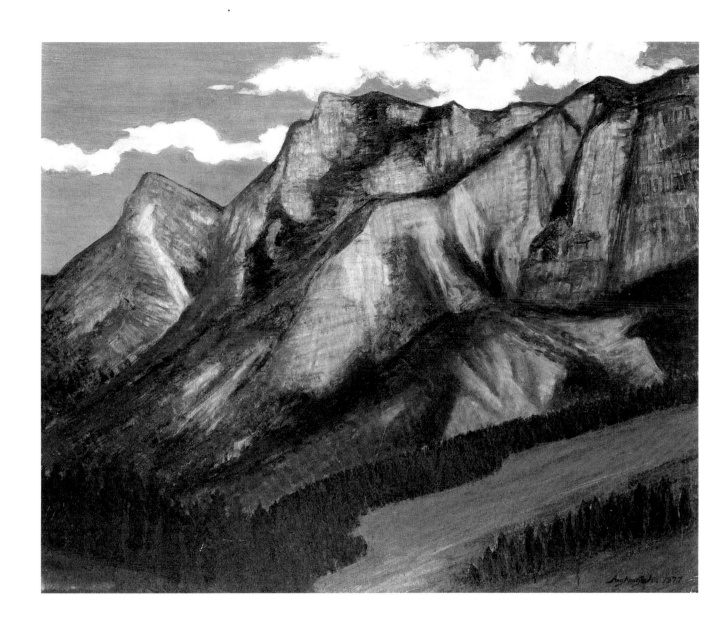

翁崑德　塔峰春景（上圖）

1977　油彩、畫布　73×90cm（李健仁攝影）

　　七〇年代中期以後，翁崑德的山畫，顯示出一種純熟後的自由技法，如〈塔峰春景〉與〈塔峰春林〉都取材自中橫塔塔加的春天景緻，前者著重在山坡草原的綠意表現，後者強調高聳千年林木之生機；但更值得留意的是：兩者都以猶如乾筆皴擦的筆觸來表現山體岩石的質感，和一般傳統的油畫畫法，有著極大的不同與創新。

　　而〈瑞里風光〉，除了表現出巨大山體稜線曲折流轉的地形特色外，平野的田疇和天上的雲層，似乎更明確地凸顯出當地地理、氣候的特色。〈阿里山風光一〉，一方面表現出山體或是岩石、或是綠林的不同質感，二方面也將高山林木枯木與綠葉並存的特色，做了忠實的表現；而藍天襯托下的白雲，泛著金黃的陽光特質，也是值得留意的畫家用心所在。同樣的手法，也表現在同年同畫題的〈阿里山風光二〉中，捨去了前作對屋舍的描繪，此作更著重在巨石與巨木的呈現上，而黃色天際的白雲或日（月？）影，則顯得隨興且瀟灑。〈春峰殘雪〉是少數表現雪景的山畫，那些山岩流轉的紋理，顯得舉重若輕，展現了藝術家描繪的功力。

翁崑德　瑞里風光
1977　油彩、三夾板
60×72.5cm（李健仁攝影）

翁崑德　塔峰春林　1978
油彩、畫布　61×72cm（左中圖）

翁崑德　春峰殘雪　1983
油彩、畫布　70×90cm（右中圖）

翁崑德　阿里山風光一　1979
油彩、畫布　58×71cm（左下圖）

翁崑德　阿里山風光二　1979
油彩、畫布　73×90cm（右下圖）

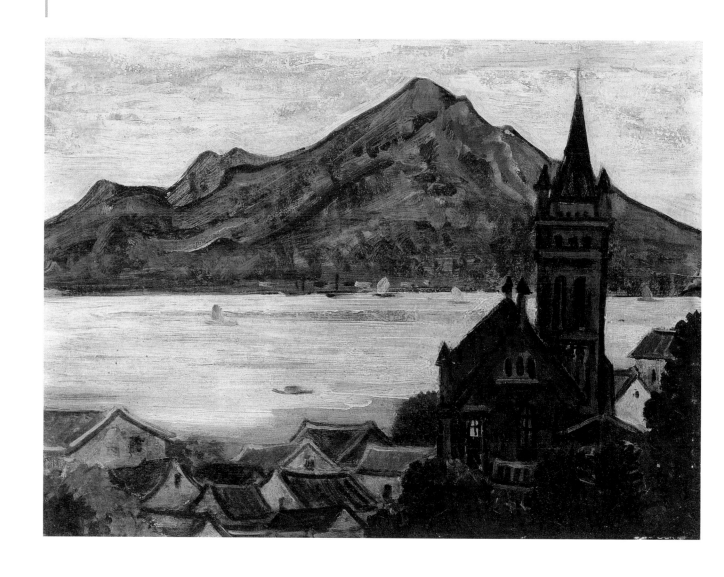

翁崑德　教堂（上圖）

年代未詳　油彩、畫布　34×46cm

　　淡水是臺灣文化的一顆明珠，山城與海港兼具、土洋文化雜陳，一度風華絕世，卻又歷
經滄桑衰頹；集傳奇與美麗於一身，也是臺灣畫家最喜愛的繪畫題材。翁崑德也有一批以淡
水為題材的作品，用色大膽，意象突出；但奇怪的是：這些作品均未見簽名、記年，或許都
還有繼續修改的空間吧！

　　〈教堂〉一幅，以逆光的畫法，明亮的陽光從天空投射水面；相較之下，前方的教堂、
房舍及遠方的觀音山，都成了逆光的暗面，更凸顯水光、天光的亮眼刺目。而〈淡水教堂〉
畫在三夾板上，換了個方向，將山坡上的幾座土洋混合的樓房納入畫面；天色、海面改為柔
和的粉紅色系，增添了這座小鎮黃昏的美麗意象。至於〈淡水紅樓〉，正是前幅畫面的再集
中，略去教堂，改以坡上的紅樓及聚落民舍為重點，用類如黑線勾勒的速寫手法，也是畫在
三夾板上，應是時間較早的一幅。

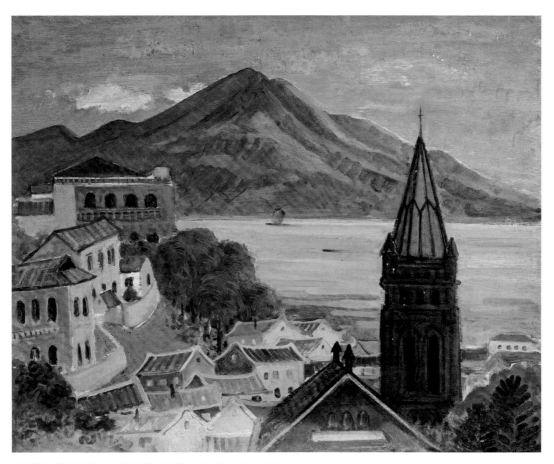

翁崑德　淡水教堂　年代未詳　油彩、三夾板　53×65.5cm

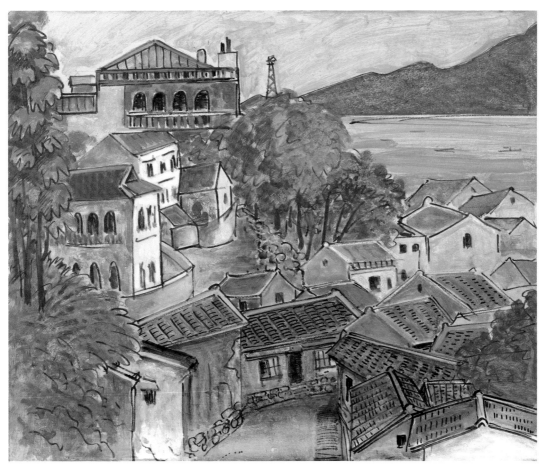

翁崑德　淡水紅樓　年代未詳　油彩、三夾板　53.5×65cm（上下圖李健仁攝影）

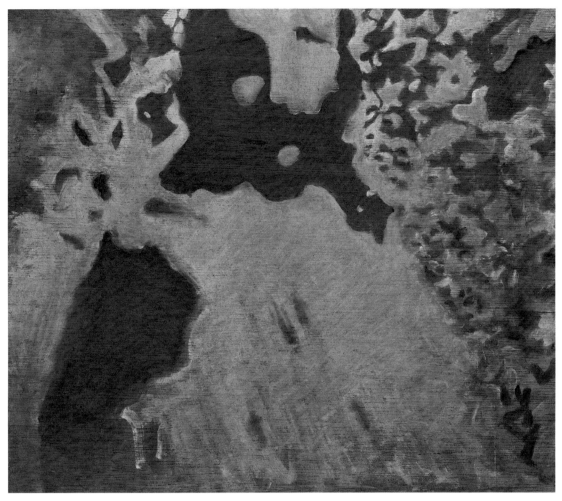

翁崐德　繪畫　年代未詳　油彩、三夾板　46×53cm

翁崐德　峭立（右頁圖）

年代未詳　油彩、三夾板　53×45cm（左右頁圖李健仁攝影）

　　翁崐德對現代藝術的探討，也表現在幾幅風景畫作之中，基本上的走向，是以造形解構
的方式，對物象進行變形、再造的創發。如此幅〈峭立〉，以較為主觀的色彩表現巨型山體
岩壁峭立的意象，在多彩並置的主體外，也以同色系的天空、雲朵，襯托了山岩的陡峭。

　　另一幅〈繪畫〉，看似更為抽象，但在同色系的圖形變化中，應可確認那是仰望林木天
空，或俯視水中林木倒影的意象鋪陳。

　　翁崐德的抽象，顯然均不脫物象本體的基本結構與思維。

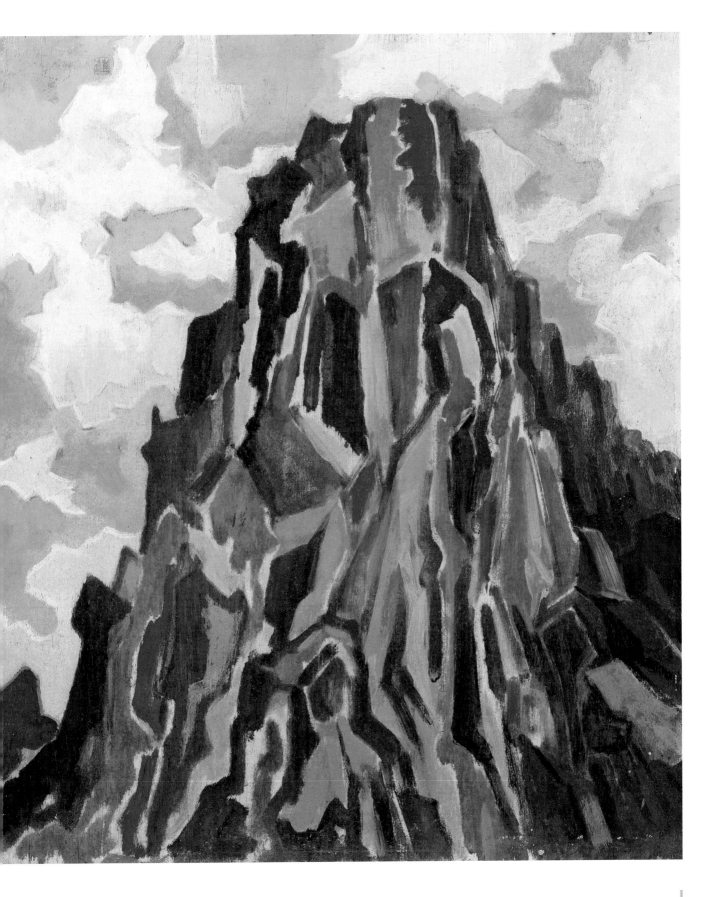

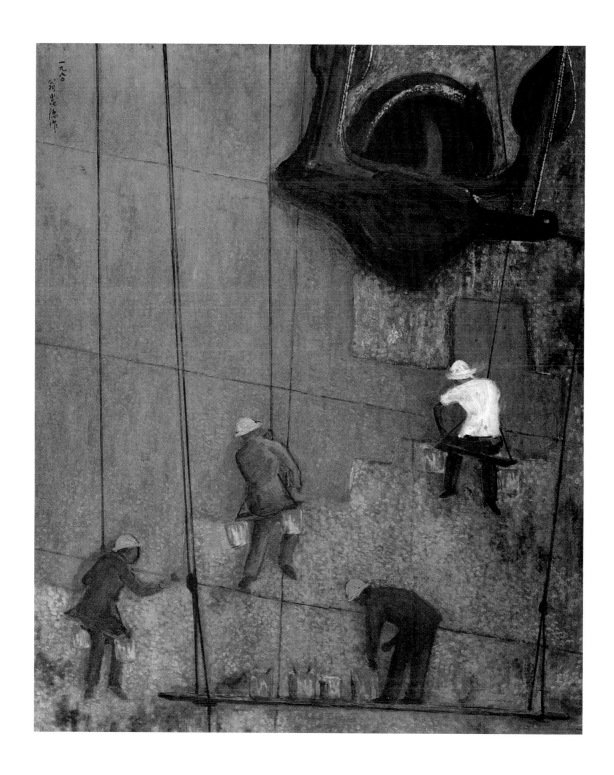

翁崑德　裝修

1980　油彩、畫布　尺寸未詳

　　這是翁崑德作品中，題材較為特殊的一幅，應是在造船廠中看到的景像；幾位油漆工人垂吊在巨大輪船的船身上，居於船錨下方的位置，以紅丹塗抹船身，進行防鏽、裝修的工程，是相當別緻的題材與構圖，反映翁崑德不斷求新的創作態度。

　　此畫曾參展一九八二年臺南市政府與「南美會」合辦的「永生的鳳凰──30屆南美展」的展出。

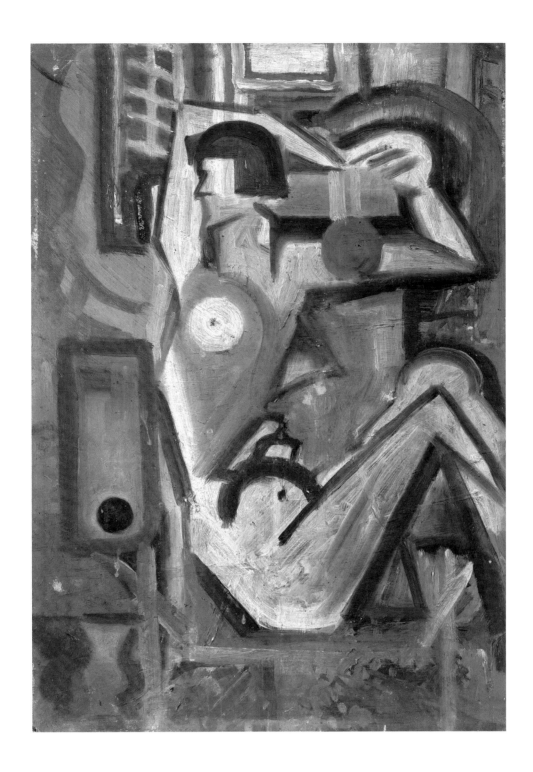

翁崑德　裸女

年代未詳　油彩、木板　33×23.5cm（李健仁攝影）

　　翁崑德繪畫創作的題材相當廣泛，作為西方繪畫大宗的裸女題材，自不排除。

　　從傳統寫實的風格，到帶有造形色彩的現代表現，顯示翁崑德開放的藝術觀。這件未註年代的〈裸女〉創作，結合野獸派與立體派的手法，色彩沉實而富協調感，是翁崑德另一面向的嘗試與表現。

翁崑德生平大事記

1915	・三月十九日生於臺南州嘉義北門（今民權路），字士超，祖籍福建漳州。父耀宗公，乃嘉義望族，母陳氏好，亦出身望族。崑德排行第二，上有長兄焜輝，下有二妹。
1922	・入臺南州嘉義市第二公學校。
1928	・公學校畢，赴日，入京都立命館大學附設中學。
1932	・中學畢，入立命館大學文學科；同時入京都西山繪畫學校、京極洋畫研究所學畫。
1933	・完成作品〈活氣づく巷〉（原名〈養生堂〉，又名〈街上〉）。
1934	・完成作品〈プラットホーム〉（又名〈車站〉）。
1935	・作品〈活氣づく巷〉（原名〈養生堂〉，又名〈街上〉）入選第九屆「臺展」。 ・與張義雄、林榮杰舉辦「洋畫三人展」於嘉義公會堂。
1937	・完成作品〈教堂〉。
1938	・作品〈プラットホーム〉（又名〈車站〉）入選第一屆「府展」。
1939	・結束旅日生活，重回故鄉嘉義定居。
1940	・參與創辦嘉義「青辰美術協會」，會員有：張義雄、劉新祿、林榮杰、西安勘市及翁氏昆仲等，陳澄波任指導老師。完成作品〈嘉義公園一角〉。
1942	・作品〈朝〉（又名〈公園〉）入選第五屆「府展」。
1946	・完成作品〈國慶日〉，作品〈夏日〉入選首屆全省美展。
1947	・「二二八事件」陳澄波受難，深受打擊。作品〈芭蕉〉入選第二屆「全省美展」。
1949	・作品〈秋陽暖照〉入選第四屆「全省美展」。
1950	・作品〈閑庭〉入選第五屆「全省美展」。
1951	・作品〈鮮魚〉入選第六屆「全省美展」。
1952	・完成作品〈海魚〉、〈瓶花〉。
1953	・作品〈祈禱〉入選第八屆「全省美展」。
1954	・作品〈眺望〉（又名〈嘉義遠眺〉）入選第九屆「全省美展」。
1955	・完成作品〈遊園〉。作品〈油燈〉入選第十屆「全省美展」。
1956	・作品〈吹笛〉入選第十一屆「全省美展」。
1957	・完成作品〈靜物〉、〈夕照〉。作品〈輕歌讚主榮〉入選十二屆「全省美展」。
1958	・完成作品〈樹井〉。
1959	・應好友沈哲哉之邀，加入「臺南美術研究會」，每年參展至一九九四年。
1960	・完成作品〈男孩〉、〈寒林月夜〉、〈山溪〉。
1961	・完成作品〈菜籃〉、〈巷弄〉。
1962	・完成作品〈瞌〉、〈後街一〉、〈山岳春色〉。
1963	・完成作品〈桌上〉、〈夏山〉、〈春山碧海〉、〈深秋〉。
1965	・完成作品〈晨曦〉。

1968	·母親去世。完成作品〈古樓〉、〈海邊〉。
1969	·完成作品〈山城之街〉。
1970	·完成作品〈閑坐〉、〈翁氏兄妹演奏會〉。 ·陳冷寫〈翁崑德的寫實與紮實〉，刊登十二月七日《中華日報》。
1971	·完成作品〈春日水暖〉。
1972	·完成作品〈峻峰暗曉〉、〈後街二〉、〈春池水暖〉。
1973	·完成作品〈長遠的路〉、〈麗日〉。
1974	·完成作品〈海味〉、〈待運〉。
1975	·完成作品〈臺南街景〉。
1977	·完成作品〈塔峰春景〉、〈瑞里風光〉、〈村廟〉。
1978	·完成作品〈閑濱幽蹤〉（貝殼）、〈塔峰春林〉。
1979	·完成作品〈阿里山風光〉（一）、（二）。
1980	·完成作品〈裝修〉，並以〈裝修〉參展臺南市政府、臺南美術研究會主辦中華民國 七十一年藝文季「永生的鳳凰──30屆南美展」。
1983	·完成作品〈春峰殘雪〉、〈潮音〉。
1984	·完成作品〈山淨日長〉。因勞累過度血壓上升而中風，行動不便，移居臺南，由妹 妹碧煙照料。
1985	·養子宏彰娶媳洪秀美小姐。
1986	·「南美會」頒贈「南美會之光」榮譽。
1990	·兄長焜輝去世。
1992	·作品〈祈禱〉（1953）參展第四十屆「南美展」。
1994	·作品〈潮音〉（1983）參展第四十二屆「南美展」。張義雄前往臺南探視、相會。
1995	·三月二十三日去世於臺南，享年八十一歲。
2014	·臺南市政府文化局出版「美術家傳記叢書／歷史·榮光·名作系列──翁崑德〈海 魚〉」一書。

參考書目

·翁焜輝、翁崑德、賴萬鎮，《翁焜輝·翁崑德書畫雕塑選集》，嘉義市立文化中心，1997.5。

·陳冷，〈翁崑德的寫實與紮實〉，《中華日報》，1970.12.7。

·黃于玲，〈風流才子多寂寞──翁崑德及其日記〉，《臺灣畫》12期，臺北，1994.8-9；收入黃于玲
《真實一生──臺灣前輩畫家的故事》，臺北：南畫廊，1998.7。

·蕭瓊瑞，《臺南市藝術人材暨團體史料彙編》，臺南市文化基金會，1995.12。

本文寫作，另承翁氏媳婦洪秀美、外甥陳宏豪，以及設計家王行恭等人提供協助，特此致謝。
另翁崑德大批日記，猶待相關單位的整理、出版。

國家圖書館出版品預行編目資料

翁崑德〈海魚〉／蕭瓊瑞 著
--初版--臺南市:臺南市政府,2014〔民103〕
64面:21×29.7公分--(歷史・榮光・名作系列)

ISBN 978-986-04-0573-6(平裝)

1.翁崑德 2.畫家 3.臺灣傳記

940.9933 103003285

臺南藝術叢書 A017

美術家傳記叢書 II ‖ 歷史・榮光・名作系列

翁崑德〈海魚〉　　蕭瓊瑞／著

發 行 人｜賴清德
出 版 者｜臺南市政府
地　　址｜70801臺南市安平區永華路二段6號
電　　話｜(06)632-4453
傳　　真｜(06)633-3116
編輯顧問｜王秀雄、王耀庭、吳棕房、吳瑞麟、林柏亭、洪秀美、曾鈺涓、張明忠、張梅生、
　　　　　　蒲浩明、蒲浩志、劉俊禎、潘岳雄
編輯委員｜陳輝東、吳炫三、林曼麗、陳國寧、曾旭正、傅朝卿、蕭瓊瑞
審　　訂｜葉澤山
執　　行｜周雅菁、黃名亨、涂淑玲、陳富堯
指導單位｜文化部
策劃辦理｜臺南市政府文化局、財團法人台南市文化基金會

總 編 輯｜何政廣
編輯製作｜藝術家出版社
主　　編｜王庭玫
執行編輯｜謝汝萱、林容年
美術編輯｜柯美麗、曾小芬、王孝嫩、張紓嘉
地　　址｜臺北市重慶南路一段147號6樓
電　　話｜(02)2371-9692～3
傳　　真｜(02)2331-7096
劃撥帳號｜藝術家出版社 50035145

總 經 銷｜時報文化出版企業股份有限公司
　　　　　　｜地址:桃園縣龜山鄉萬壽路二段351號
　　　　　　｜電話:(02)2306-6842

南部區域代理｜臺南市西門路一段223巷10弄26號
　　　　　　　　｜電話:(06)261-7268
　　　　　　　　｜傳真:(06)263-7698

印　　刷｜欣佑彩色製版印刷股份有限公司
初　　版｜中華民國103年5月
定　　價｜新臺幣250元

GPN　1010300394
ISBN　978-986-04-0573-6
局總號　2014-149

法律顧問　蕭雄淋